U0122678

吾舍宅急變

Queenie Chan

陳莉敏　著

序

Sylvia

俗語有云：緣聚緣散皆有時，我跟我的室貝有「緣」呀！

認識QQ還不夠兩年，緣份令我有幸地做了她的經紀人、閨蜜「唵嘛呢叭咪吽」→即是心靈 soulmate。

坦白說，首次飯局見面前半場我的眼球一直繞過這女子，但不知怎的沒多久我已跟這中女「同席共生」！我相信大部份不認識她的朋友會跟我的初感覌一樣，還了是又一个一天到晚只懂整型的空心花瓶？說實在的，我倒是个先入為主得很的人！要改變我的覌感恐怕得花上好一段時间。我的天啊！怎料這女用了不消半頓飯的時间便完全改變了我对她的看法！

簡單点說，這中女有「才」呀！

無論琴、棋、書、畫；詩詞、歌、賦，她總能給你搭上一、兩句而不過火。論藝術創作、還係再做，這女更是天馬行空，往往嚇你一个措手不及！唯獨千万不能跟她談論教字！要麼你得犯下殺人罪；否則便是落得過腦充血！

還記得那是2016年11月的好多个晚上，跟這女談談她公司的狀況，只能用十个字來形容我當下的感覺！又是另一个「遠看似鳥龜点，近看是墨点」的好例子！被人家騙了還一直當人家恩人來答謝的，你說是否電給她一个讚？

騙局一幕幕道來，我的眼球不知掉下地上多少遍，後又再拾回起來？直到那一个月黑、風高的雲晨時份，我真的不知好歹，帶著半点酒意，又跟這女聊起其

公司的架構、營運、財務安排等……不知怎的，我總覺得這女如能對數字敏感一丁點的話，其成就真不止於此！

當下，我媽呀！不知哪來的勇氣，大力拍一下胸口說：「我來當你的經紀人！」

是的，就這樣，我們便由最初的朋友，變為好朋友，又再成為手帕之交；現在再多漾了一重藝人跟經紀人的親密關係。

說實在，這女倒是乖乖的，由外衣到內衣到鞋履等配襯她是絕對服從，唯獨她最專業的化粧範疇你千萬別想能影响她分毫！

過去的 2017，她開立了自家的小山洞工作室，多方向嘗試拓展其 KOL 人生，由美容整型發展至旅遊、意飪、迷你手作模型等……

踏入 2018 年更上一層樓，接拍 TVB 蝸居整型真人秀、微信公眾号阿通，兩年後的今天再出書，還有更多之前在腦海中規劃過但未敢落實的項目將相繼起动。

只你一个人一步一步走來從不容易，看着你的堅毅，我為你的成就及創意万限谋感驕傲！

　　努力吧我的宝貝！

QQ 的身分超級多樣化，美魔女空姐、心靈作家、美容達人、產品設計師、慈禧級博主，這些都不在話下，但其實⋯⋯她還是一個很會美化人生的魔術師。

她愛生活，愛美食，愛動物，愛藝術，愛思考，愛分享，愛寫作，更愛天馬行空、肆無忌憚、創作無瑕。

生活中所有平凡的東西，只要經過 QQ 魔術手的點化，再奇葩的東西都會變得曼妙生花。

飛機上的咖啡粉，還有為媽媽、女傭剪下來的碎髮，在吞進吸塵機的肚子之前，都會變成達利、蒙娜麗莎等等的名畫；機艙裏的水果盤，餐桌上的各種食物，在進入人類的消化系統之前，QQ 還會以山水畫讓它們絢麗瀟灑地再活一遍。

餐巾紙、塑料刀叉、貝殼、菲林底片，只要經過 QQ 的 magic touch，獨一無二、美輪美奐的燈罩、蠟燭台就會快樂登場。

日常生活中數之不盡的平凡事物，只要 QQ 給它們一個華麗轉身，轉眼它們就會燦爛昇華。

就算是心靈上的挫折、創傷、不安、迷惘，只要聆聽過 QQ 充滿正能量的聊天分享，心中的烏雲也會慢慢消散，心靈得到淨化。生活魔術師 QQ 能讓你在物質的世界裏，真正體會

到智慧加上創意所迸發出來的力量和精華。

　　能擁有 QQ 的書是個小確幸，希望你也能和我一樣，從 QQ 的字裏行間中找到歡喜。

　　QQ 在身邊，吾舍在激變，Mali（美麗）Mali（美麗）Home！

<div align="right">

快樂飛女
暉暉

</div>

Fion Tsang

知福・惜福・樂活・人生

能為我偶像 QQ 的新書寫序,實在榮幸。

十多年前已留意 QQ 的化妝視頻,當年還是青澀的我只希望有一天可以和 QQ 一樣美艷動人。十多年後,QQ 除了精通化妝、美容、烹飪、寫作、繪畫外,更是一名設計達人。而身為設計師的我,和 QQ 一樣,都很喜歡把玻璃、不鏽鋼、植物等的設計元素放進家裏,營造出一個富個性的家。

另外,QQ 亦時常和大家分享,做人除了要有底氣、志氣、勇氣外,還要有同理心、熱心、愛心,比起港姐的美貌與智慧並重,QQ 可説是更為罕有,更值得欣賞。

參加《蝸居宅急變》是我人生中一個寶貴的經歷,見到平時作為觀眾看不到的細節,零距離感受到團隊的合作精神,實在感激 QQ 的用心付出。用有限的資源發揮無限的創意,都是希望帶給大家一個熱愛生活的態度。

家居是我們的根基,我們應該把它整理得舒適。廢物是可以再利用,讓它變成有價值的東西,而這一切都是視乎人的想法。

人愈大,經歷愈多,終會了解到期望與現實總有落差。其實,很多事情也不必太執着,我們應該抱着「斷捨離」的心

態，把生命中不能留的、不應留的通通放手，令自己變得愉快，輕裝上路。

我相信，這也是 QQ 想帶給我們的訊息。

蝸居並不可怕，可怕的是人失去了樂觀、積極上進的做人態度。有時，當我生活不順心的時候，只要看看 QQ 的文章、聽聽她的直播，不忘把自己打扮得漂亮一點，就會感受到一股正能量，讓我提起精神再次出發。

無可否認，QQ 的知性美很值得大家學習，我們社會需要更多的讚美、更多的包容，這會為我們帶來正面的社會氛圍。

作為現今女性，我會繼續發揮 QQ 精神：女人要自愛，自信，要活得自在！

Fion Tsang

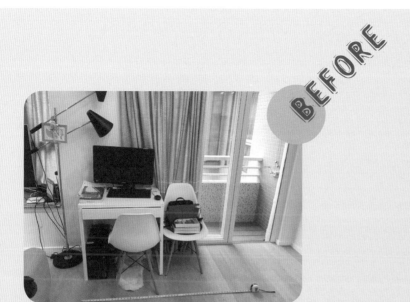

BEFORE

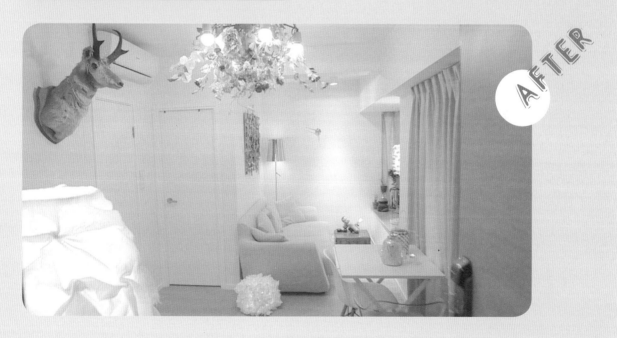

AFTER

序

Ngo Pui Ying

I have seen firsthand how QQ transformed our simple abode to an astonishing and elegant home worth putting on a magazine.

Our home was bare and she was able to transform it into a work of art in the shortest amount of time. Her interior designs are chic and stylish.

I remember seeing my home for the first time after it was designed by her, I was utterly speechless as I couldn't believe what I was seeing — it was beauty and perfection all in one and my husband and son who were with me at that time also felt the same way.

Her choices for all the furniture and lights are smart, trendy and stylish. She did not crowd the place with furniture but just placed the right amount of well-chosen furniture for the space available and this was done so with preciseness and class.

The ceiling lights and floor lamps are also modern and dashing which was really remarkable. One floor lamp in particular was designed in such a way that it was inside a tall golden bird cage, which was extraordinary and

definitely breathtaking.

What's really interesting is how she uses not only her talent in interior designing but also her heart in each design that she makes. I can say this with certainty as I've seen how she adds personal touches to her interior designs — from the paintings that hang neatly on the wall to some carefully selected decorations that make the house cozy and worth calling a home.

In particular, I remember how she personalized and designed the ceiling light in the dining area, making it the center of attraction as we entered our house for the very first time.

I also specifically remember one elegant painting that hangs near the dining table which she painted herself. As such, this painting could not be purchased anywhere and is a work of art and of heart making it priceless.

Using her heart brings about designs that fit to each individual's taste, while her interior designing talent and uniqueness brings about magic to her work.

To this day, I still could not believe how she was able

to transform my house in such a short period of time with such fashion. I was so amazed and happy to see the end result of her work as it was spectacular.

I was one of the lucky ones to have had the opportunity to entrust her with the interior design of my house and I would definitely do it again. I would say that having her design my house was one of the proudest decisions I have ever made to date. Her ideas and insights are therefore valuable and so this book is definitely a must read.

I am an entrepreneur, a loving wife and mother to four wonderful children. I have always dreamed of retiring to Hong Kong one day with my husband and thanks to QQ's interior design, I now have a place I can call home sweet home.

Ngo Pui Ying
Entrepreneur

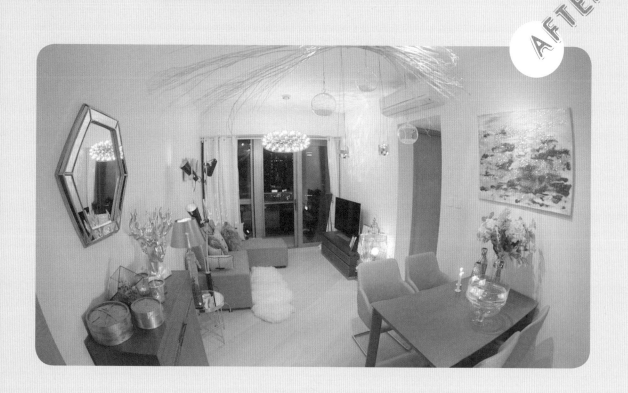

我們需要的不多，想要的太多。

慾望源源不絕，但處理事物的精神和時間卻很有限。

我們其實不需要太多的衣服，可是同款式的卻總有好幾件。

人的一張臉塗不了那麼多的保養品，浴室裏卻放滿大大小小的瓶罐，大部分甚至是只用了幾次就被打入冷宮，毫無價值地度過它們的有效期，然後統統被丟進垃圾桶裏。

化妝品、包包、鞋子、飾品……數量多得根本用不及，最後還是等到過時或者變質才捨得放棄。

去超市購物有如戰前囤貨，總要買夠一大堆才放心，結果，冰箱常年塞得滿滿的，過期了、爛掉了就丟，然後再買，循環不息。

家是人住出來的，連人都要適當運動、保持身材，更何況是我們居住的地方？光買不整理，家就會變得凌亂、擁擠，而且，家裏一亂就不容易找到想要的東西，於是又跑去買新的。

結果是，家愈住愈小，愈住愈亂，最終，人也愈住愈煩躁。

也許，我們都活在沒有安全感的潛意識之中，只求量，不求精，人生「有入冇出」。

可能是因為我們都以為幸福是一連串的加法：

於是我們不斷追求，不斷累積。可是，「加法」只會讓我們跟滿分比較，於是永遠都處於不滿足的狀態。

而不懂得放手，也讓我們的人生充滿了不必要的負擔。

　　其實，尋找幸福是一個過程。在找到幸福前，請仔細檢視一下，自己的人生是否正緊緊握着一些我們根本不需要或不屬於我們的東西。

認真的花時間寫下自己要改變的缺點，丟掉讓自己不幸福的包袱，努力實行「斷、捨、離」，讓自己變得更好。

去年，Q（即作者自稱）開始籌備 TVB 的家居佈置真人秀，節目裏想要傳遞的就是「斷捨離」的生活哲學：

「斷」，就是斷絕不需要的東西；

「捨」，代表捨棄多餘的廢物；

「離」，是指脫離對物品的執着。

不要以為「斷捨離」就是叫大家不斷丟掉東西，其實，「斷捨離」是一種生活哲學，一種自愛的態度，一種對緣份的選擇：拒絕沒用的社交關係，清理生命中有毒的人，脫離對負面情緒的執着，和不適合自己的人事物積極地分手。

適當的消費也許可以帶來短暫的快樂，但過度的購買則會增加生活的負擔。

希望這本書能夠給大家一些生活上的啟發，從生活的環境開始着手，從而改變你的心情，美化你的人生，讓你擁有快樂滿足的生活。

Queenie Chan（陳莉敏）

目錄

CHAPTER 1

家居佈置的哲學

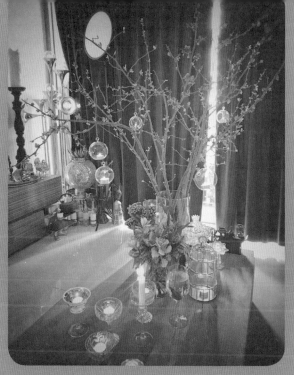

「美麗」這門學問可以用膚淺的門檻為其定義，也可以用鳥瞰的宏觀角度去看待其深層的真義。

Q 心目中的「美麗」是營養均衡、身心靈念皆全面發展、思想態度皆正面的狀態。

沒有墮落頹靡過的，不會感受到什麼是積極的重生；不曾虛榮膚淺過的，很難自發地用不同的角度去追求「真我」。

年輕時，我是一個膚淺的「美容白老鼠」，對當時的我而言，「美麗」的重心大多放在肉體的經營上：打針、微整、做 facial，試些市場上新推出的醫美產品。

當我傻傻地自以為是美容先鋒而沾沾自喜時，實際上，我只是一個沒有什麼個人想法的美容癮君子。

後來，人生中經歷了一些事情，腦袋亦開始開竅成長。在我的字典裏，beauty 已不再單單指肉體狀態上的美好，而是更多元化的追求和蛻變。

許多人都會在我額上貼上標籤：「哦！QQ，她不就是那個美容達人、整型教主、經常在 YouTube 上教人化妝的那位

中女嗎?」

被人標籤的委曲,令我既無言,又無奈,因為沒有太多人會在乎你的「成分」。

可是,心底裏又很希望別人能正視自己的其他能力。

也正因為骨子裏有些許倔強,為了替自己革新形象,我努力不斷地思考自己的人生,也開始將「美麗」的重心轉移到其他範疇上。

Home décor、Beauty 和 Fashion 本來便是好姐妹,猶如眉毛和眼睛,餃子的麵皮和肉餡,那又何必分區畫界?

於我,Fashion 不只是衣著打扮,走在潮流的尖端,它是一種態度、思想、品味、眼光、藝術和生活方式。

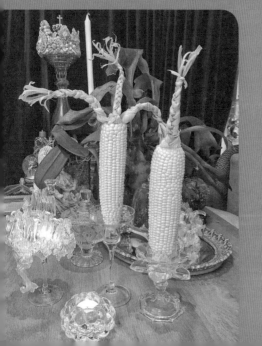

女人的思想時尚（Mental Fashion）需要文藝的調味，要有浪漫的情懷和眼淚，廚房的愛撫和嬉戲。賞藝的慧眼和觸覺，創藝的自信和勇氣，缺一不可。

A little bit of everything makes you something. This is my "Total Beauty".（這就是我的「全美主義」。）

我家就是「私房 Art Basel」，臥室，就是 QQ Prive Haute Couture。「美麗」的經營種類應該豐如百貨公司，繁如維港夜景。

此刻開始，誓將文藝美
尚進行到底！一起！

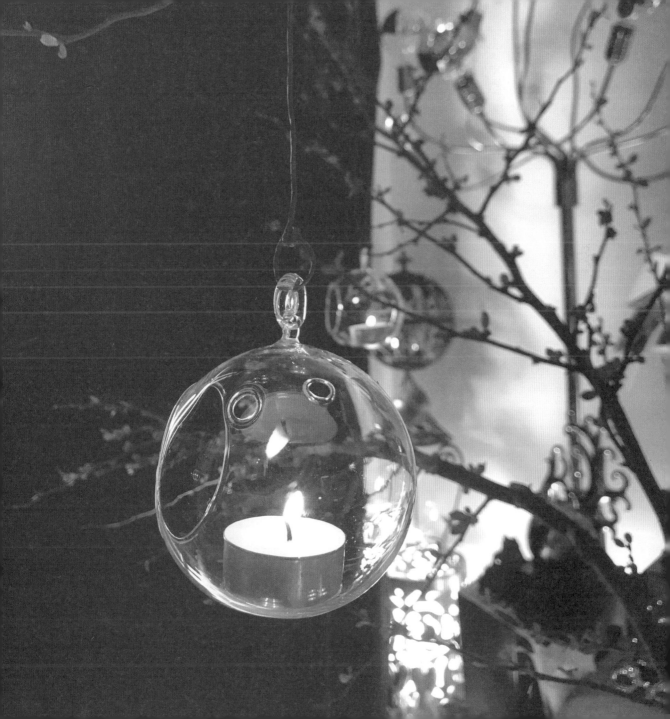

跟不需要的東西分手

如果有一天家裏發生火警了，你首先會拿的身外物是什麼東西？身分證？錢？珠寶？小時候的照片？情書？每個人的選擇都不一樣，可是，大多數的人一定不會冒着生命危險去拯救衣櫥裏的衣服（當然，鉑金包還有其他名牌包除外，那些可以變賣，而且，就算是二手的也有升值潛力）。

所以，要不就有着定期整理東西的決心和恆心，要不然就要夠狠心，丟棄沒有用的東西。那些很久都沒有再用、早就忘記了它存在的，款式重複的，過時或者是壞掉的，無法環保重用的，或是讓你想起從前那個傷你心的壞人的……不如捐掉它，或是乾脆扔掉它。

從小開始，大人就會叫我們要珍惜東西，不要浪費，這種在打仗時期就存在的心態其實已經過時了。

東西是要珍惜，而珍惜的意思就是充分利用物品的功能。

可是，我發現有很多人都捨不得用好的東西，結果，新衣服永遠留在衣櫥裏，新鞋子永遠留在鞋盒裏，穿來穿去都是那幾件泛黃的衣服。等到哪天終於想穿的時候，不是壞掉了，就是過時了。

沒有好好使用的東西就不是屬於你的。

所以，一有空我就會把好衣服全都拿出來穿，香水拿來噴

CHAPTER 1 家居佈置的哲學

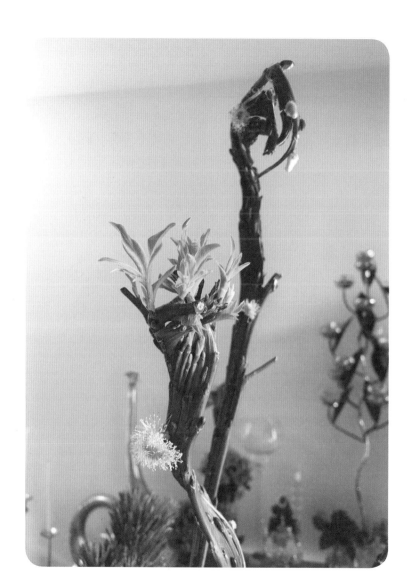

一噴，就算沒有什麼宴會，也可以把自己打扮得漂漂亮亮的吧。

買東西附送的贈品，大多數質量都不是很好，倒不如不要，要不然就在三天以內將它們送出去，否則，一旦進了家裏，就會變成藏在某個角落的垃圾。

要有整理的決心

囤貨或收藏都沒關係，只是既然有買東西的豪氣，就要有整理的力氣。

許多人有個習慣，就是去書局買買買，買的時候很開心，覺得自己一定會看。可是，通常買回家之後，這些書就此放在一邊。購物的邪惡，在於花了錢去買一些自己不捨得用或一輩子都不會用的東西，而且還會佔用地方，浪費了有限的空間。

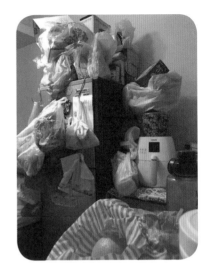

所以，定期整理東西有個好處：讓你清楚知道自己擁有什麼樣的物品，就可以避免重複購買相同種類的東西。

一個凌亂不堪的家，就算閣下有一萬呎的空間，Dior 也會變地拖。

QQ 認識一些環境不錯的朋友，平常在外穿名牌衣服，戴名牌錶，開的是百多萬的跑車，感覺生活很有品味。可是，每當上他們家作客，就會發現拖鞋是發黑發黃、殘舊不堪的，頭髮四處散落在封塵發霉的浴室，凌亂的餐桌，久久沒更換的牀

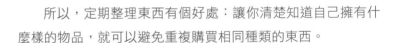

單……感覺就像是外面一身名牌，裏面的內衣、內褲卻是穿至破爛泛黃的。

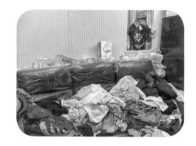

　　家，就是品味的內衣，就算不打算請朋友到家裏坐，打造一個舒適的私人空間，過得精緻，亦是對自己的尊重。

　　沒有醜家居，只有懶住客。

　　生活的精緻，並非天生就有，而是修煉而來的。

保持對生活的熱情

其實，女人最好的裝扮，不是化妝品，而是你的心情。女人最完美的幸福，不是嫁個有錢人、住豪宅，而是一顆對生活充滿熱誠的心。

記得：給生活一點儀式感。

就算工作再忙碌，也要好好打理你的家，掃一掃，擦一擦，給家裏注入新的能量與暖意。

溫暖整潔的家裏藏着的是你對生活的敬意和熱愛。

歲月不會辜負用心生活的人。

每個人都需要有一個真正屬於自己的空間，讓我們的身心得以獨處，不受打擾。做自己喜歡的事情，發呆、讀書、思考、寫作、下廚、放鬆。

在結束一天的勞累之後，在溫馨的空間裏充電。

培養對家居的品味

其實「凌亂」是會遺傳的，品味亦是可以打造的。

除了血型、星座之外，我深信家庭教育，或者是父母從小打造的家居環境，會深深地影響小孩子將來對家具和生活的品味。

母親是典型的處女座代表，喜歡乾淨，追求美。從小到大，我被母親訓練要做一個井井有條又愛乾淨的小孩，自己的房間自己清理，地板上的頭髮要自己撿起來，吃完的點心自己拿到廚房裏去。雖然家裏有傭人，可是一些應該能自理的事情還是必須要做好，書包的課本依上課次序整理，玩具玩完之後要物歸原處。

到了後來回台灣唸書，吃完飯後，學生們要輪流洗碗。每天早上，每個人都有自己的清潔任務，吃飯時也要輪班準備碗筷，之後還要清洗碗筷。

就是這些從小到大養成的好習慣，現在的我對於打造一個整潔、有條理的家得心應手。

窗台呢？如何佈置露台／

露台不是聯合國安理會，讓大家放五彩國旗（胸圍內褲）的地方。

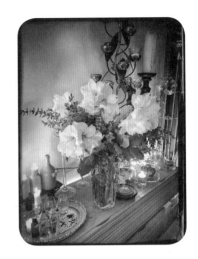

QQ 有留意到，許多家裏有露台的朋友都是拿來晾衣服，放清潔工具，這實在有點浪費。如果空間允許的話，我建議大家可以添置小型乾衣機又或者抽濕機，讓露台的空間可以騰空出來，打造一個私人的小天地。

能夠擁有一個綠色小空間的話，可以增加人的快樂指數。哪怕只是一個小角落，哪怕只是幾盆花花草草，都會有效果。

種植室內花卉植物，不僅具有能量，還可清除室內的濁氣。

據美國太空總署研究發現，室內的植物在二十四小時內可以排除百分之八十七的室內污染物。挪威學者也有研究，發現室內擺設植物可提高上班者的精神與工作效率。台大孫岩章教授進一步指出，植物具有淨化室內污染的功能，不僅可以吸收二氧化碳，釋放出氧，而且還可清除很多污染氣體，例如：鹽

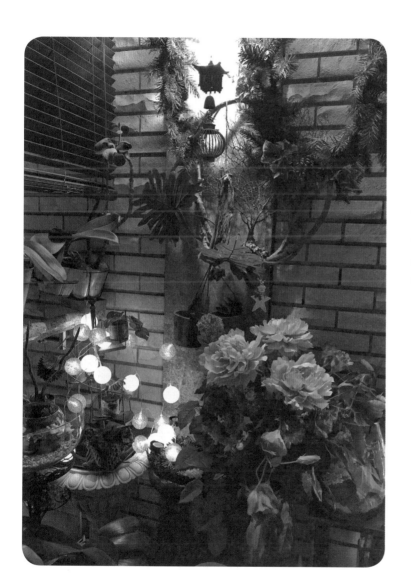

酸、甲醛、臭氧、二氧化硫
與部分有機氣體（屁屁）等。

　　家裏沒有露台，只有窗
台的朋友，也可以發揮閣下
無限的想像力。

　　其實窗台的空間也很適
合種盆栽！添置綠色植物能
為室內帶來生氣，用玻璃容
器來盛載植栽更可以給室內
帶來清新自然的感覺。

　　裝了水的透明容器，在光線角度的改變下，會映照出不同的折射光紋，又能見到植物的根部。

　　用完的香水瓶和精華瓶要丟棄嗎？可以把它們留下來當花瓶喔！

減肥啦！斷捨離——房子也要

「斷捨離」能讓你察覺到拖累人生的包袱，允許自己放下沉重的負擔。

「斷捨離」是一種整理術，但功效並不只限於整理，還能為人生帶來意想不到的改變。

「斷捨離」是教人如何生活的方法，教人如何活出自我。

生活中，雙眼所及的所有物品，皆反映出自己的想法、觀念與情感，這些東西代表的是你自己。儘管如此，我們卻絲毫未覺這些不需要的東西，存在於我們的生活之中。

清空不需要的情感、關係和物件，負擔減輕，人也會變得開心。

不懂得行動

只知道心動，

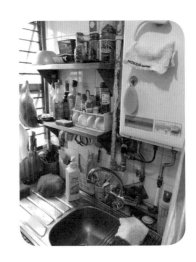

很多人以為在購買的當下就能解決生活上許多問題，譬如，買了一瓶保養霜，就好像是變美麗的保證和希望。然後，買了之後卻不捨得用，又或者因為東西太多，每件物品被使用的頻率也自然少了。

東西多，又懶得整理，懶惰會將物品埋在凌亂當中。

我相信，許多人的家都囤滿了用不到的食物或物品，三個月不出門仍然可以生存，這個不是荒謬的想法。

通常喜歡囤積物品的，有三種人。

第一種是逃避現實的人。家裏的現狀很混亂，不知道應該從哪裏開始整理，所以本着鴕鳥心態，不想面對，寧願經常不

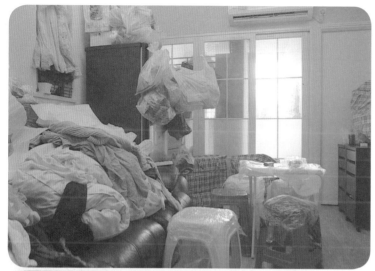

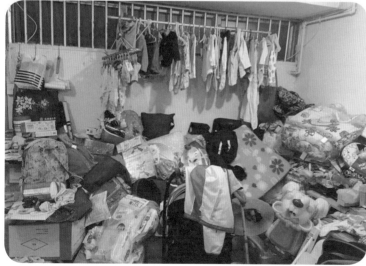

待在家，眼不見為淨。但由於在街上的誘惑太多，於是又買了一些家裏已經有的，又或者根本不需要的東西回家。可想而知，家就愈來愈亂，東西根本沒有擺放的地方，也沒有統一收納，蝸居癡肥便成了普遍的現象。

另外一種人喜歡懷念過去。久遠至小學的成績單都會好好保存着，甚至我遇過有人連超市的收據也喜歡收藏起來。其實，收藏也可以是一個值得發揚光大的興趣，只是要看實際情況。收藏要有選擇性，不是所有的東西都要保存，除非閣下家裏有幾千呎那麼大，又或者打算寓興趣於生意。

還有些人是因為很沒有安全感。明明超市就在樓下，只有五分鐘的步行距離，可是，偏偏紙巾、衛生紙等等一下子就要買上好幾條，超市減價、買一送一的時候，為了省錢也是大量採購。問題是，房子那麼小，拿來當貨倉未免有點浪費。家是人住的地方，當然要以人為重。

我們曾經嘗試幫助某些個案進行「斷捨離」，在此想跟你們分享一下這段經歷。

在過程當中，我們遇到了許多障礙：

斷，斷得拖拖拉拉。

捨，捨得難捨難離。

離，離不開執着，頻頻回頭，依依不捨。

過程真的很痛苦，看到屋主 H 對每件物品都要花時間去考慮它們的去留，覺得人生真的就被這些東西浪費掉了。

囤積沒有用的東西不是節儉，這叫浪費生活空間。

東西不被珍惜、不被好好利用，就等於沒有真正擁有過。

沒有秩序的屋

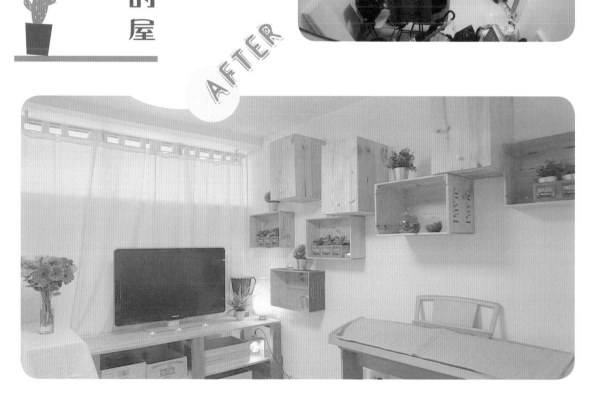

節目中，H 和三個孩子住在一個公屋單位，不知道是因為環境的關係造就人，還是人造就了環境，感覺 H 的家就似是宿舍。小孩子回家後，各有各的躲在房間，小弟弟長時間沉醉在電子遊戲機的世界，好像家務跟他們一點關係也沒有。一個人打理一個家不是一件容易的事。

我觀察到，許多父母都覺得小孩子讀書和補習最重要。家務，應該歸大人做，要不然就是傭人姐姐做。

我不同意這個觀念，做家務清潔是一種訓練，以前在台灣唸書，我們每天都要負責清潔教室，吃完飯之後也要輪流洗碗，這是一種培養責任感的方法。

其實，小朋友每天只要花五至十分鐘清潔自己的房間，保持家中整潔並不是難事，養成把用過的東西放歸原處的習慣，這樣房間就不會長年處於凌亂的狀態。

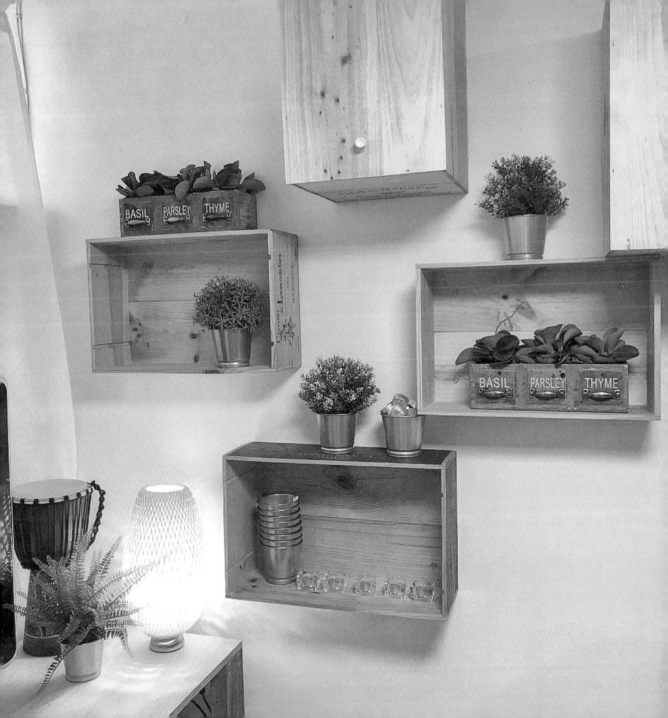

沒時間，只是懶人的藉口。

面對這個個案，我有三大方案：

1. 實行徹底的「斷捨離」

2. 為物件定下固定的擺放位置

3. 為家庭成員分工，各人負責自己的空間

年底徒傷悲

光買不處理，

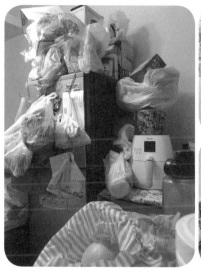

對不少父母來說，小孩子的玩具收納也是一個難題。

客廳是全家人共聚的地方，父母能好好休息，孩子也能盡情嬉戲。但對於大多數的家庭來說，客廳同時也是孩子的遊戲空間，於是，總會有玩具箱大爆發的事件發生：圖書、積木散落一地，凌亂不堪。

孩子的玩具收納無疑是令許多家庭最頭痛的問題，因為小孩子沒有收納的意識，往往會將玩具到處亂放，只要家長稍微不注意，客廳就有可能成為堆滿雜物的垃圾場。

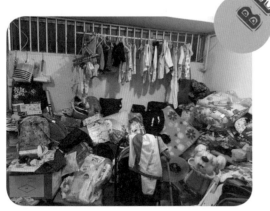

BEFORE

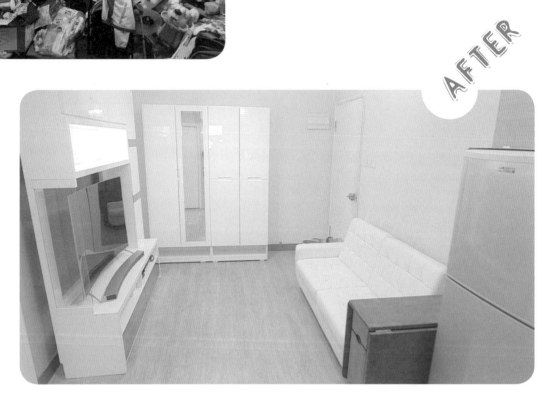

AFTER

　　將孩子的物件按照類別，分別放入不同的收納箱中，再在收納箱上貼上不同類別的標籤，方便小孩子翻找。同時家長也可以鍛鍊一下孩子的自理能力，讓他學會在用完東西之後，自己把物件放回收納箱中。

　　要不然，就用透明的收納箱，這樣可以讓小孩子輕易就知道裏面裝的是什麼，不用貼標籤也可以根據玩具的種類放入適當的收納箱中。

成滿滿的收納大平台
向上發展，讓牆壁變

居住空間不大，更要妥善設計好收納空間，才能創造環境的開闊感與整潔！

只要用對了關鍵的整理物品，就可以縮短做家務的時間，減輕收納的壓力。

還要妥善安排好固定的收納空間，方便於使用後物歸原處。

P.S.: 記得要購買風格一致的收納工具（無印上身）！這樣不但能創造視覺上的一致感，還能巧妙自然地讓收納工具融入於家居整體風格之中。

選擇使用多功能收納架，可以充分的利用高度空間，鏤空設計還可以充當瀝水架，不僅解放了窄小的操作台，而且還大大增加了廚房的收納空間。除此之外，這種結構的收納架還可以自行懸掛 S 鉤，也可以將廚房抹布或者是勺子之類的物件全都掛上去，可謂一物多用。

桃花是自己砍的

獨居、單身的人的確是自由，但正正因為自由，所以容易過得任性。

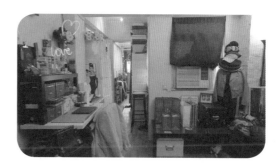

第一次上 J 家，爬了四層樓梯就已經氣喘如牛：「一個女生住在唐樓的頂層（九樓），平常買東西出入應該挺不方便的吧。夏天天氣熱的時候，該怎麼辦呀？」

很多女生都在埋怨找不到幸福的愛情，在這個年代，尋找愛情的難度已經高了很多。除了要打理外貌之外，也要打造好的性格；除了要入得廚房，出得廳堂，還要樣樣皆能；除了情商要高，心理素質還要好……説到這裏，很多女生會心想乾脆自己過算了，也沒有必要尋找什麼愛情。於是，一個人住就放縱自己，心想反正也沒有要給誰看，所以平常不修邊幅，家裏也一定凌亂得像個大賣場。

在這裏我要説的是，無論有沒有愛情，女生們都要有過得精緻的態度，漂亮並不是要給人看的，漂亮是要給自己看。如果他日有那麼一個人出現，那麼，我們的漂亮就是順便給對方看而已。

我們常常說的「桃花」，不一定是指男女之間的關係，也可以是說人緣和氣場。家裏的格局、收拾得整潔與否，都會大大影響一個人的氣場。

　　想想看，如果有一天，你心儀的男生上你家作客，見到你那好幾個月都沒有換的牀單，見到你那浴室裏纏繞的頭髮，見到你那些髒得可以在上面畫灰塵畫的櫃子，你覺得你的桃花還會繼續盛開嗎？

　　如何打造桃花處處的單身房，首要的是清潔，第二是整齊不凌亂。如果有多餘的空間，更可以找一個角落，打造有小資情調的環境。

　　對方可以透過你的品味在心裏給你加分喔！

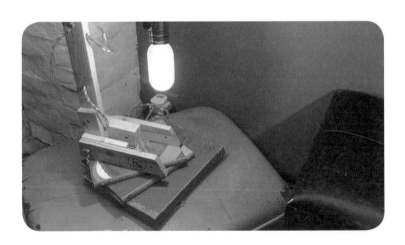

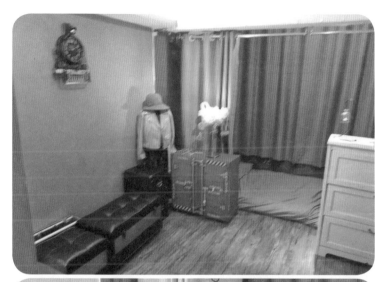

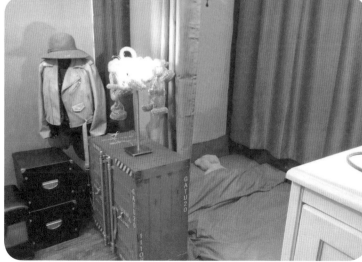

CHAPTER 2

地拖 變 DIOR
DIY 的 藝術

其實，DIY 跟「斷捨離」有點小衝突，因為很多時候，手作需要囤積「貌似垃圾，卻可以重用」的物資。

在籌備手作製作之前，必須清楚了解要收集的物品種類，譬如將瓶子、寶特瓶分開存放，而且要定期將心動化為行動，將收集回來的物品重新製作，務求令「地拖變 Dior」，把物件的價值提升至最大化。

但要記住，Dior 也有可能會變地拖的，有錢不代表有品味，錯誤的擺設、零亂的收納也會讓豪宅變地攤的。

以我們的消費模式來看，循環再造（Recycling）已經不能夠有效減少垃圾、遏止污染了。

　　反觀「升級再造」，亦即「Upcycle」，是一種功德。如果每一個人將自己家裏不要，但仍有價值的東西留住，並賦予它新的生命，這不僅省錢，也是對地球、對自己的一種善意。

　　QQ 的工作室原本只是平平無奇的辦公室，我把地氈拿掉，鋪上水泥，然後將原本辦公室的白光燈換成射燈。並沒有用很多的錢去裝修，我主要都是靠裝飾為工作室粉飾。

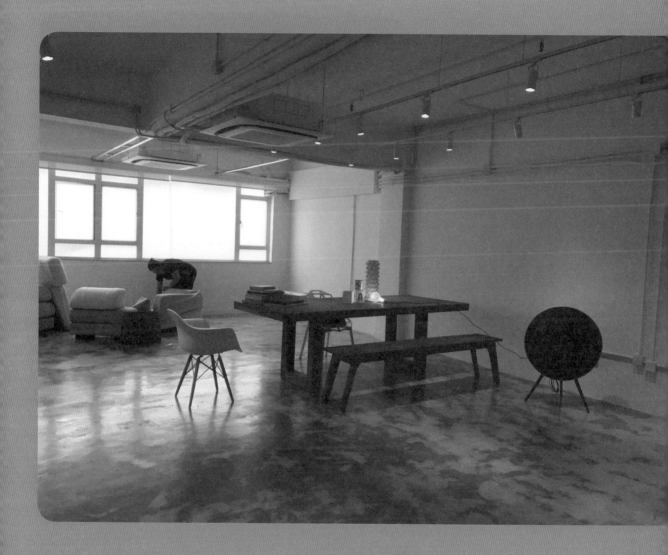

鋼絲刷燈

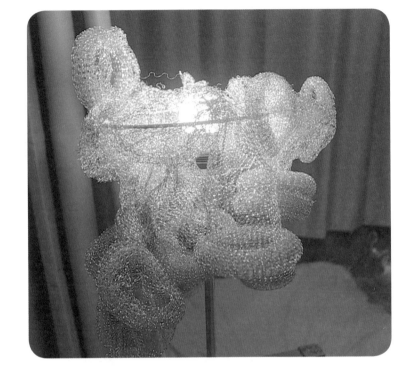

　　燈是營造家裏氣氛的春藥，顏色是家居的情調，我覺得家裏的燈光會影響到整個居住的感覺。

　　平時，我喜歡點蠟燭，會把燈光調暗，就算是進行平常工作剪接的時候，我也會點上香薰蠟燭放在案前。

如何做？

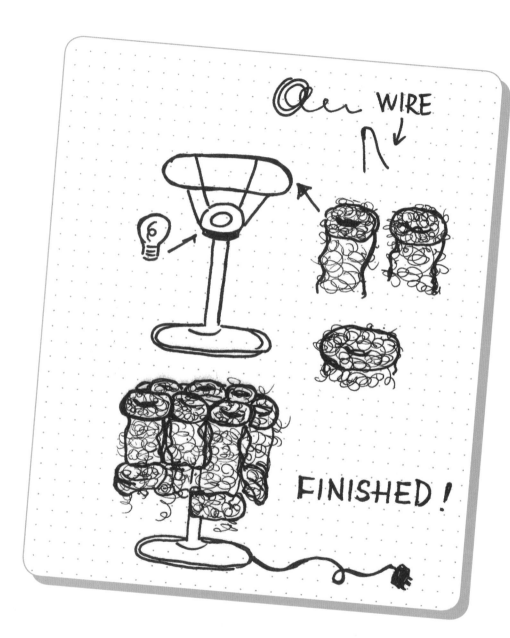

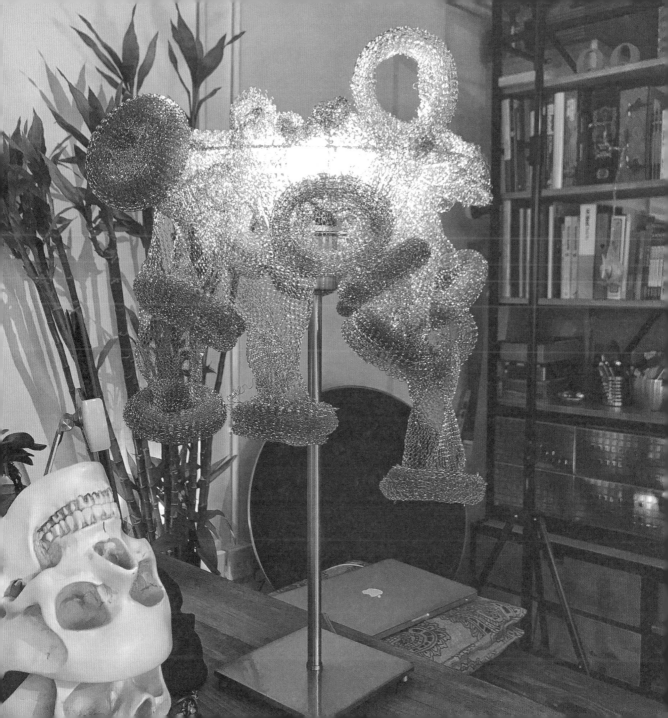

羽毛球燈

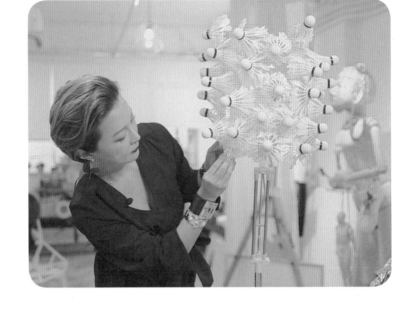

之前學打羽毛球，教練原本打算將壞掉的羽毛球丟掉，我忽發奇想跟老師說留給我，我可以把它們插在鐵網上。不需要任何技巧，就是要花點心思和時間而已。

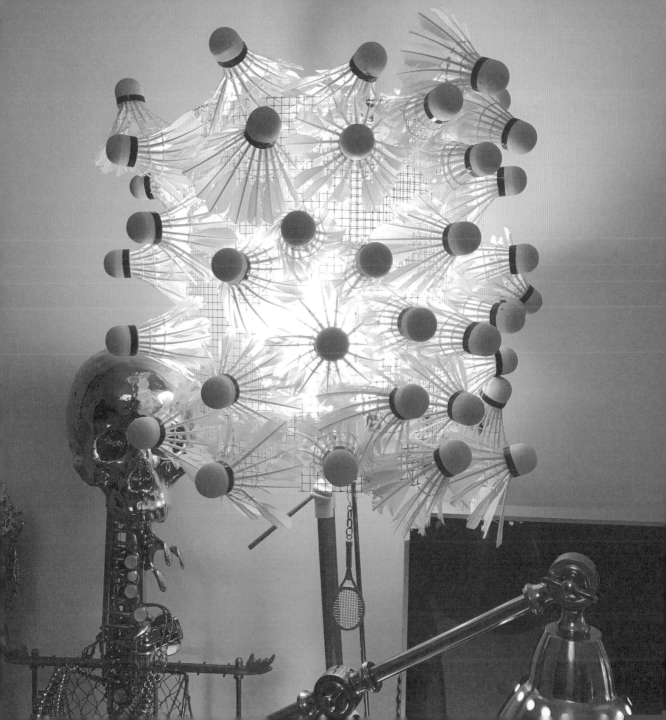

這個輪胎咖啡桌需要的製作時間比較長。

 所需材料

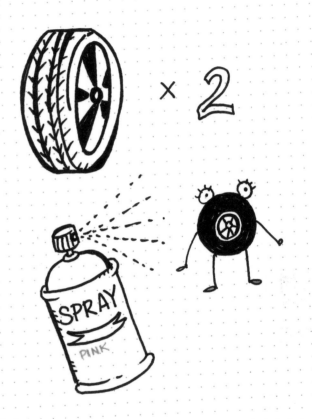

如何做？

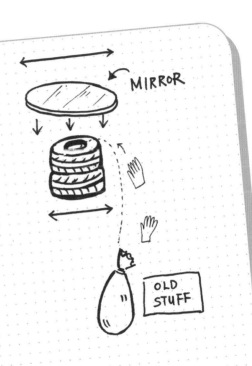

MIRROR

OLD STUFF

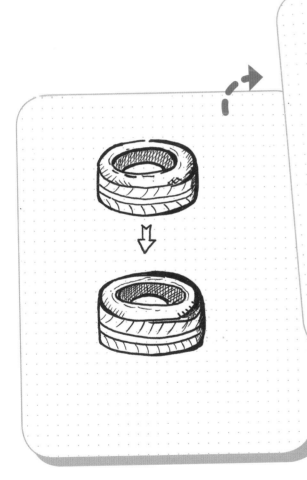

 大成功！

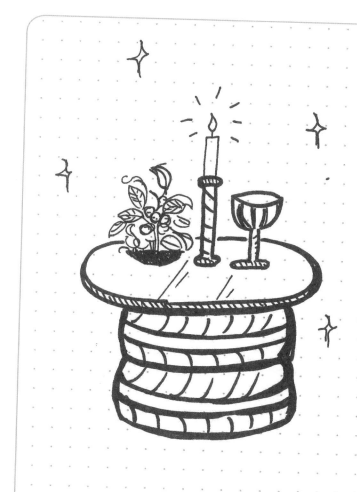

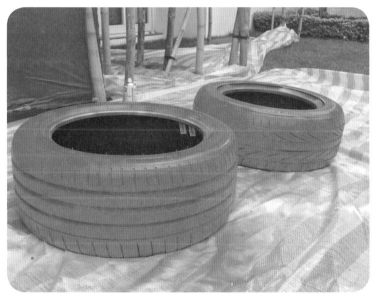

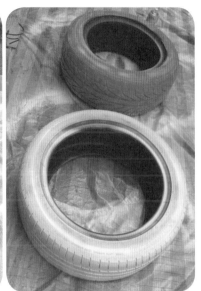

　　家裏本身是工業風的朋友不必噴上任何油漆，直接徹底的清洗輪胎就可以了。

　　然後，可以到專賣玻璃的舖子，訂造直徑比輪胎大十至二十五公分的圓形鏡子。輪胎中間，則可以收納一些平時很少用的東西。放上鏡子之後，上面就可以放置喜歡的相架或燭台了。

金色蒸籠首飾盒

Q 家裏的顏色主調，以金色和玻璃為主，一些殘舊或者是平平無奇的物品，只要將它們噴成金屬的金色，感覺就會高級很多。如果家裏有發霉的蒸籠，可以先用酒精清理掉上面的霉菌。待它乾透之後，再噴上模型用的金屬油漆，裏面可以放零錢、雜物、文具，甚至是飾物。

地拖的價錢，連卡佛精品的感覺。

STEAM
BASKET
MAKEUP

GOLD

衣架首飾架

萬能衣架

如圖所示,這類型的衣架真的很實用!

把同類型的小東西整齊地掛好,看上去既整潔,又方便取用。而且,這種陳列方式一目了然,讓你清楚知道自己已經擁有了什麼款式,這樣就不會犯下重複購買的錯誤了。

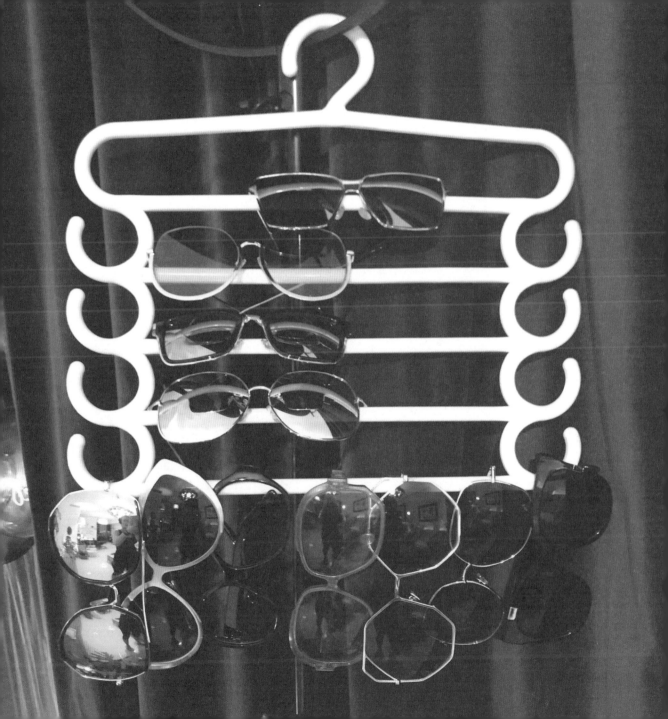

LED 廁紙燈

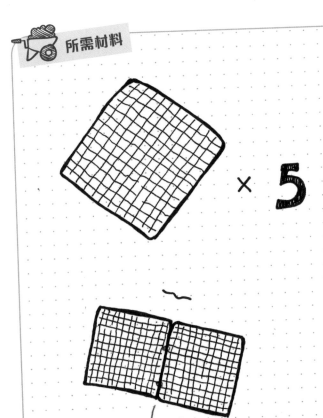

× 5

 如何做？

看似很難，
上手卻很簡單。

$$\times \quad 80 \sim 100$$

　　藝術，就是天馬行空的。限制的框框，只是你想像力的極限。

　　要把想像化為現實，需要的不只是靈機一觸的奇思妙想，更重要的是肯落手去做。

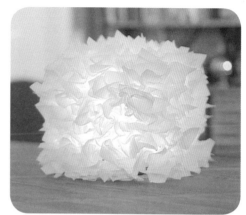

酒箱隔板裝置藝術

感恩有認識的朋友是做酒類批發的，由於經常跟朋友訂雲端灣，所以當他知道 QQ 需要創作的材料時，對方二話不說把一卡車的酒箱送到小山洞工作室。

 所需材料

x 50 or UP

NAILS

STRONG NAILS

酒箱拿回來需要處理，用濕布擦拭乾淨之後，我會將酒箱上面的貼紙撕掉，然後，再用砂紙磨掉木刺和鋒利的角落。

 如何做？

通常酒箱裏面會有酒箱隔（就是那些用來固定酒瓶的間隔），許多人都會把它們丟掉，我卻覺得有點可惜。它們的形狀統一，用來做創作很適合，就像拼圖。

將它們很隨意的拼湊在一起，再用釘子固定。

然後噴上金屬色的噴漆，就很有 Art Basel feel 啦！

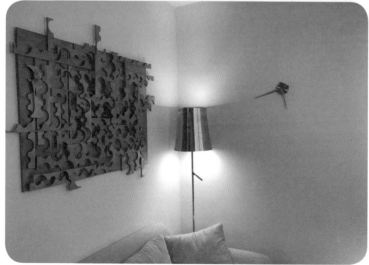

杯架可以掛首飾

善用透明的瓶子

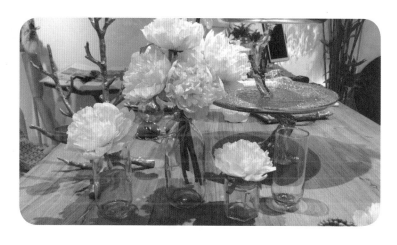

平時喝完、用完的水瓶或是保養品的瓶子，我都會保留下來，洗乾淨，然後拿來插花，透明的小瓶子放在窗台特別漂亮。只是，如果瓶子裏面的水變得混濁，就是提醒閣下換水的時間到了。

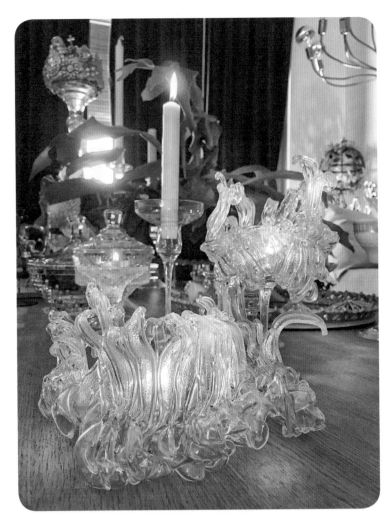

品味，將靈感變成手感
Cheap but stylish，

　　平時會買外賣，家裏難免會出現很多一次性餐具。當然了，最好就是讓店家不用給餐具，但萬一家裏真的逐漸囤了一些，又可以怎樣利用呢？

　　一次性的塑料餐具基本上是黑色、白色和透明的，從顏色上看，就非常符合文藝和北歐風。而且，塑料本身的可塑性非常強，易剪、易塑型，還不重，可以根據自己的心意做成不同的家居裝飾小物！

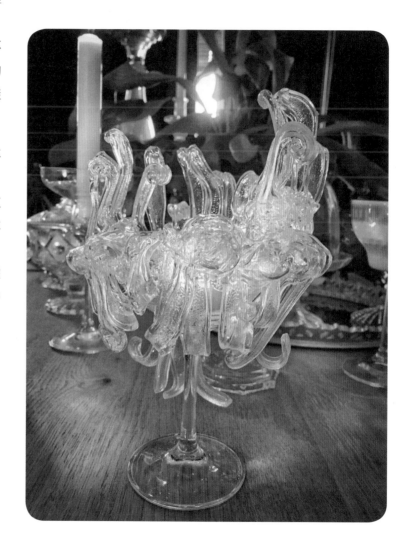

QQ自己還試過用透明的塑料勺子來製作香薰燭台（這是QQ家裏囤了好幾年的外賣餐具，平時QQ還是很注重環保的），現在很多女生都喜歡在家裏點一些小小的蠟燭，可以讓房間和衣服都香香的，也能紓緩身心。

放手是幸福的開始，破碎也許是創意的重生。

有時候不小心打破東西，如果情況可以的話，我會先用磨刀石磨掉鋒利的玻璃邊，然後把外賣的塑膠湯匙加熱塑型，再用強力膠黏在玻璃上。

出來的效果非常漂亮，
好像是吹玻璃吹出來的。

環保提醒
大家要盡量減少使用塑料
用品，特別是一次性的餐
具和塑料袋哦！

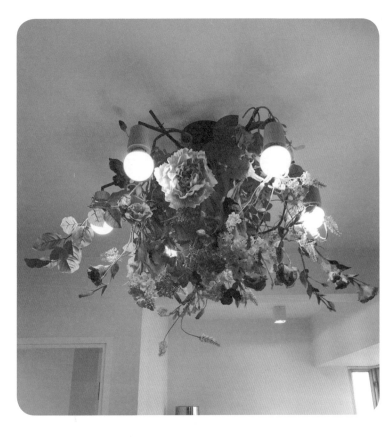

零技巧人造花天花燈

是的，人造花少了一些靈氣。不過，對於沒有時間打理花花草草的朋友們來說，人造花的變化和功能也是很多的。我會在人造花上噴上喜愛的香水，然後懸掛在天花板的燈架上，看厭倦了，就把人造花拿下來，也不用膠水來固定，全靠人造花的鐵絲來造型。

名牌絲巾燈罩

洗壞了的名牌絲巾若拿去丟掉，會覺得可惜，掛在身上又會揪心。放在櫃子裏不用，也佔地方。

這個時候，就可以拿來做裝飾燈罩。前提是一定要用冷光燈泡，否則，有可能會過熱起火。

做法很簡單，就是很隨意地將絲巾揪在一塊，然後用珍珠頭針固定，出來的效果就像日本名設計師的作品一樣。

如果髒了的話，就把絲巾拆下來清洗，之後又可以繼續用。

我總覺得，東西留着了不用，就等於無法擁有，也等於不屬於自己的，物盡其用才對得起自己曾經花出去的錢。

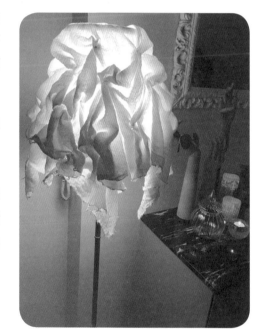

發了芽也有用

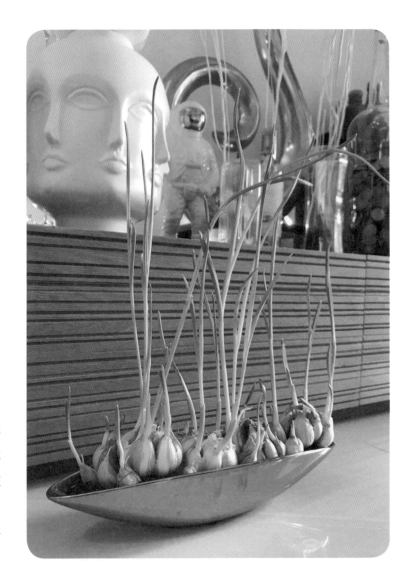

蒜頭、馬鈴薯要是發芽了，吃了會壞肚子。雖然不能吃，但是可以用來看，種出來的綠芽還可以食用喔，而且放在家裏也會增加生氣。

個性化人造植物

如何做？

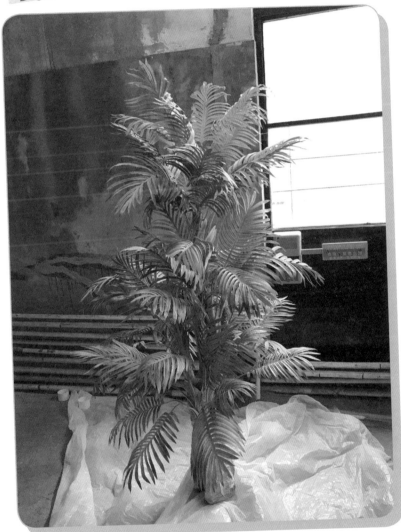

既然是假到不行的人造植物，就可以將它的假利用到盡。大膽的朋友要是想打造個性家具，可以選擇為人造植物噴上自己喜歡的顏色，金色、白色、粉紅色，甚至螢光黃都很有型。

記得，噴所有顏色之前
都要先噴白色，打個底，否
則噴出來的顏色會很暗沉。
因為人造植物本身是深綠色
的，道理就跟塗油漆是差不
多的。

珠光鮑魚殼蠟燭台

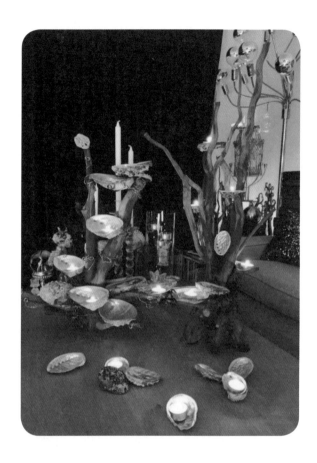

　　我很喜歡收集鮑魚的殼。下廚過後剩下的物資，必須清洗乾淨，以防有腥味。由於鮑魚的殼裏面帶珠光，所以做蠟燭台出來的效果會很華麗。

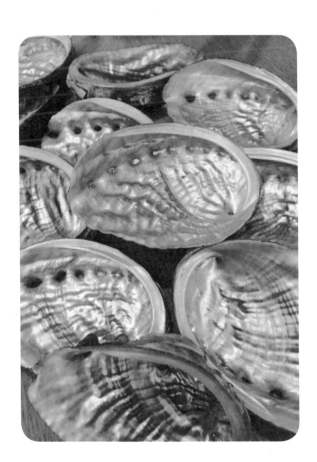

有些大的鮑魚殼上面有幾個小孔，拿來放肥皂有排水的功效哦！

專屬的回憶燈罩

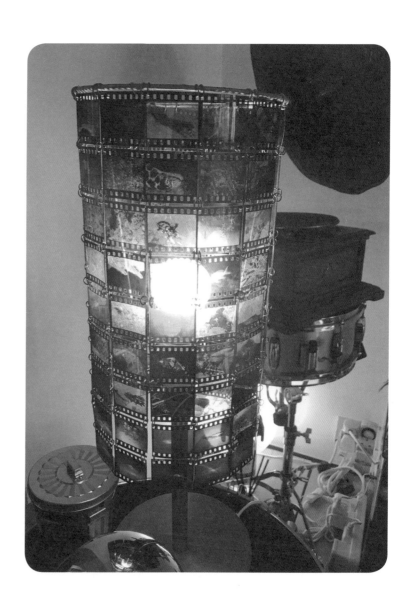

將一些不用的底片，用金屬圈連結起來，也可以做成獨一無二的回憶燈罩。

有情調的玻璃瓶

仔細想想，家裏的玻璃廢物還挺多的。喝紅酒的人士會有很多酒瓶，不喝酒的話，也有很多醬醋瓶。這些瓶子可以拿去回收站回收，不過，看完下面這些創意設計，説不定你會留下一兩個來 DIY 呢。

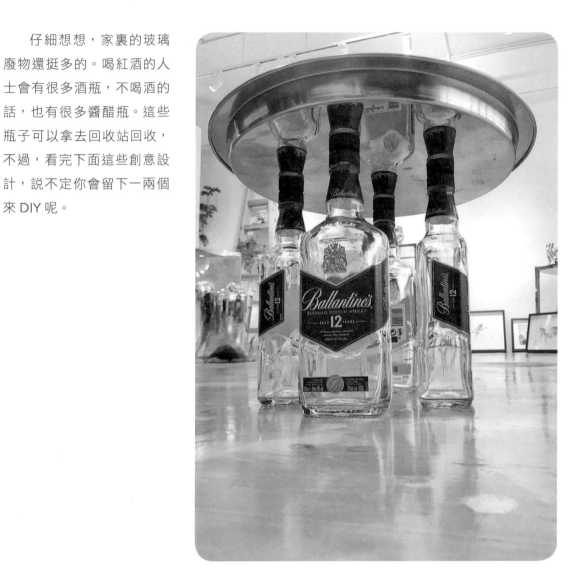

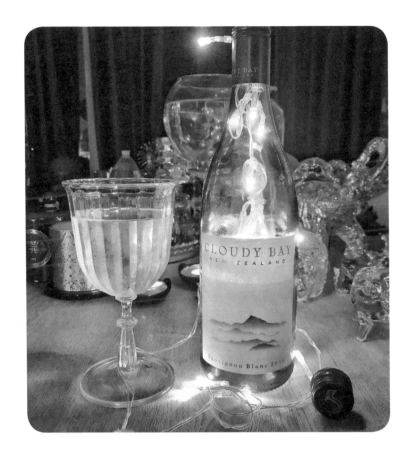

　　我很喜歡收集酒瓶，在酒瓶裏放入防水的 LED 燈串，一到晚上，立即增添浪漫情調。

　　花點心思，垃圾就不再是垃圾。

自製熱鍋墊

在賣建築材料的店舖可以找到自己喜愛的瓷磚，然後在它的背面貼上防刮貼紙，這便是省錢、美觀又獨一無二的熱鍋墊。

桃紅羽毛燈罩

之前在淘寶買了五塊錢的塑膠食物蓋，一點美感都沒有。可是，用熱溶膠槍黏上桃紅色的羽毛之後，整個感覺又不一樣了。

水果也可以是蠟燭台，有時候，我亦會利用果皮來裝飾家裏。又可以看，又可以吃，一物兩用。

百變的玻璃雪球

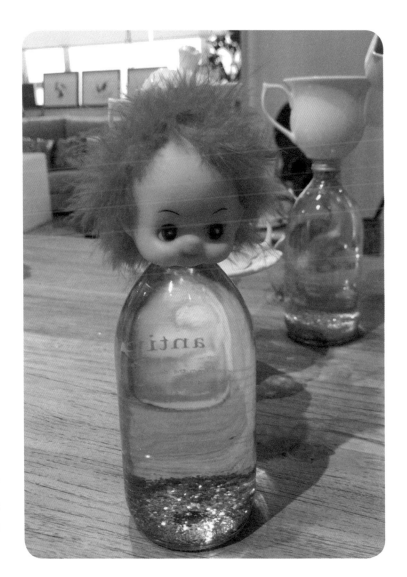

喝完的瓶子裏面放一些水和亮片,再加上喜愛的娃娃頭,又是一個獨一無二的雪球。

活用過時項鍊

另外，一個一個的空瓶看上去可能會略顯單薄。

但是，捆綁在一起的話，就會有統一感。以不用的項鍊把一組瓶子綁在一起，然後再用來當做花瓶的話，藝術感又再上一層樓了。

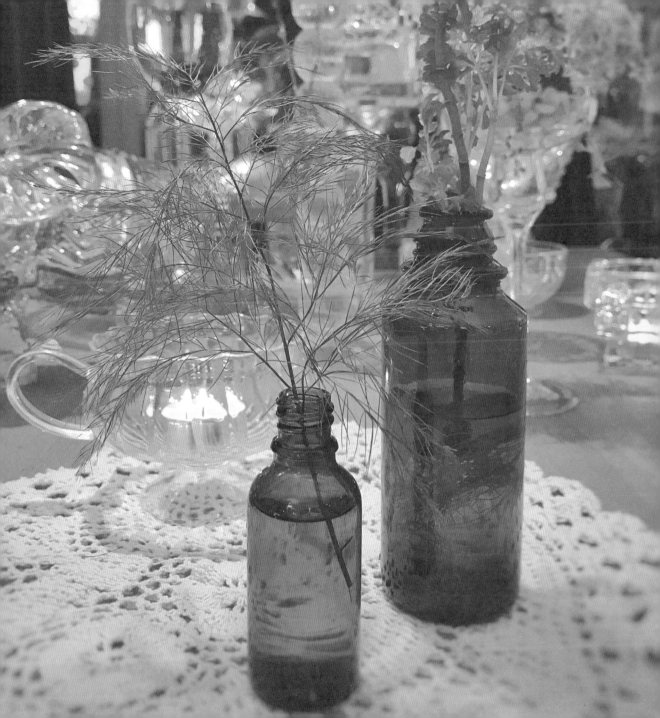

　　過時的項鍊，或者是比較少佩戴的飾品，放在抽屜裏有點可惜。佈置家居，就是要把不好看的藏起來，把漂亮的秀出來。有些循環再用的玻璃瓶也許略顯單調，但只要在上面掛上 bling bling 物，即可以增加華麗感。

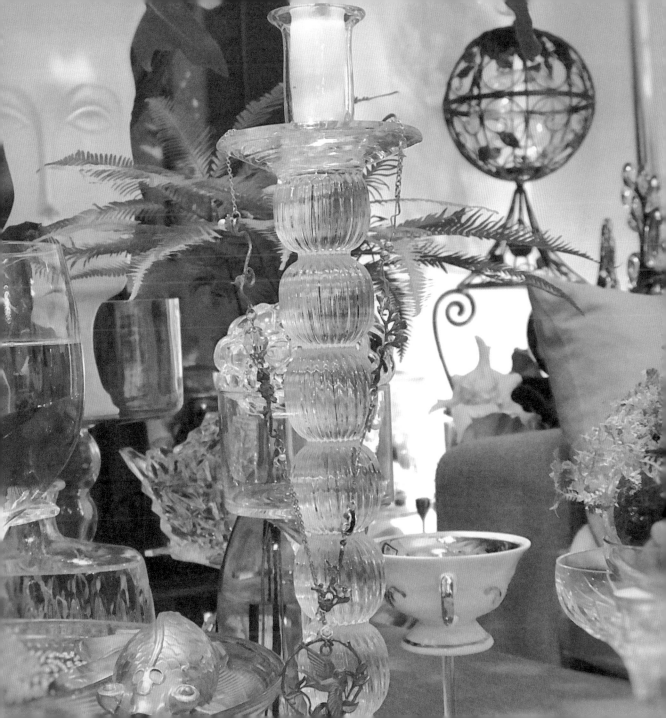

永不失敗閃閃畫

我相信每一個人都有藝術細胞，只是發揮的範疇不一樣而已，有的發揮在食物上，有的發揮在衣著打扮上。我強烈鼓勵大家嘗試多創作，擁抱恐懼，可能你會發現「哇！」，原來你自己也是一位藝術家！

要製作這一幅 bling bling 畫，就是憑感覺。

抽象畫的好處，就是即使你不會畫畫，也不會有人知道你在畫什麼。抽象畫沒有像與不像這回事，只要顏色搭配家裏的主色系，筆觸有自信，氣勢便會自然流露。

一坨顏料，一把閃物，沒有公式，隨君喜歡。

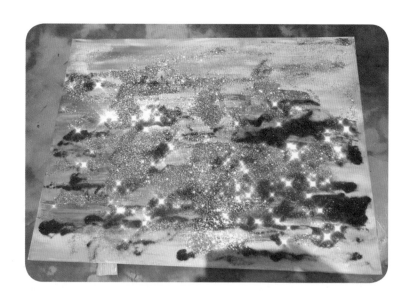

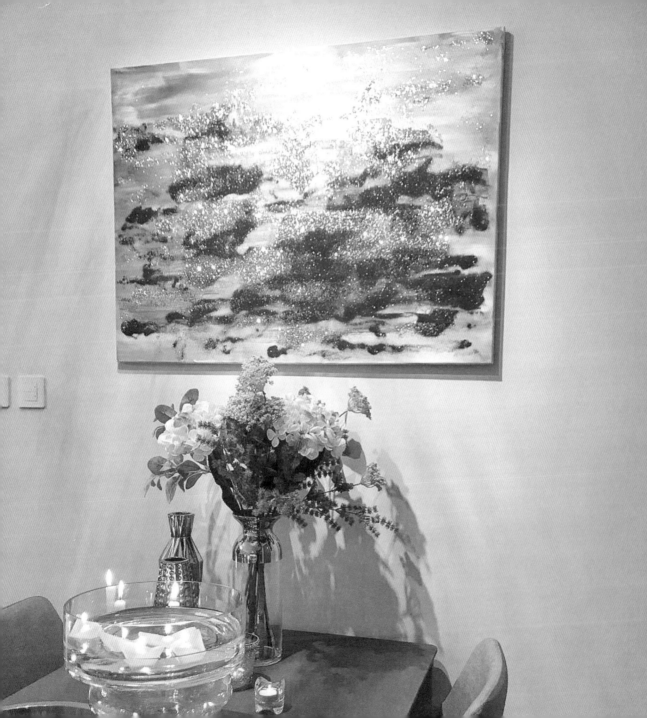

藝術水泥畫

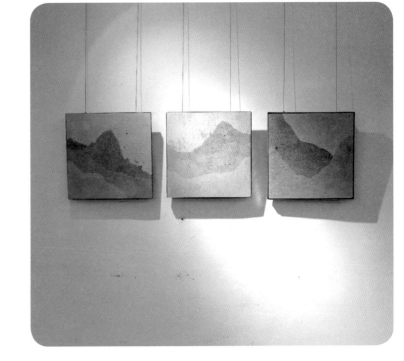

水泥的成本非常低，而不同品牌的水泥乾透之後的顏色也有所不同，所以只要了解不同品牌的水泥分別，加水混合成漿，之後再用不同的水泥漿來創作，就可以製作出這些充滿藝術感的山水畫。

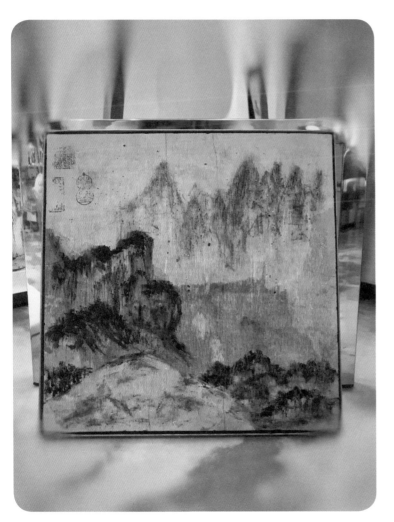

給你一個小Tips

還可以用睫毛膏為作品加
上深淺效果，增添層次感
呢！

CHAPTER 3

收納篇

抽脂大行動替房子減肥，

收納會為你省下更多的錢，賺到更多寶貴的人生，因為東西變整齊了，省下了尋找的時間。

家很容易就愈住愈小，這裏當然不是說搬家之後的面積啦，而是說同一個住處的活動空間。人要是想徹底地整理自己家裏的各種雜物，估計只有在搬家的時候才會動真格了，所以，基本上家裏的東西只會愈來愈多，怎樣清理都不會覺得空間變寬敞。

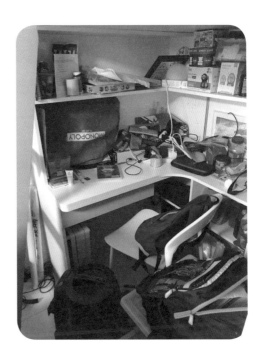

覺得房子太小了怎麼辦？難道買個大房子麼？

先不説有沒有錢買，而是房子再大，也禁不起日積月累的買買買呀。

所以，想要一夜暴富，讓家裏的活動空間變多，只有兩種途徑：

1. 扔

2. 收納

家居會影響個人的心情、處事方式，把自己的居住環境收拾乾淨，更有利於保持積極的心情，處理工作和感情生活也會更有條理；相反，家裏東西都是見縫插針地塞在一起的話，生活也容易變成一團糟。

人呢，總是會有一些莫名其妙的念舊情結，對明明已經被廢置了很久的舊物抱有「説不定之後會有用呢」的幻想。

所以，任何「説不定之後會有用呢」的舊物，都是可以扔的。因為在過去的一年，甚至幾年內，它都沒有派上用場，所以，早就應該淘汰了。

收納的主要目的：使無序的物品變得有序，得出「找到最適合物品」的最終結果。

收納的障礙就是東西太多，

收納的障礙全怪陳年心魔。

我們捨不得捨棄東西，是因為覺得很可惜，覺得如果有一天要用的話，不是又得買新的嗎？這觀念其實已經不合時。我們現在活在資源過剩的年代，不像以前打仗時物資匱乏，閣下覺得囤積東西才不浪費嗎？家裏堆滿垃圾，犧牲了活動空間，那才叫浪費。

別以為買了收納箱後，家裏就會變整齊，道理就如同買了一大堆保養品卻不用，這等於沒在保養一樣。記得，秀出來的收納箱要跟家裏的配色相同，樣子最好找一些好看的，這些不能省。至於櫃子裏面的收納容器，則以透明、統一、方形為準則。

廚房雜物收納

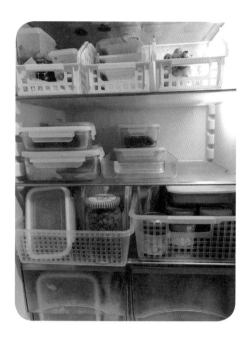

做飯的時候，我們經常會忘記冰箱裏面還有未處理的食材，結果，放着放着就過期了⋯⋯造成這種情況的原因，主要是因為冰箱裏面的食材都被膠袋包着，看不清楚，有些早期買的，被擠到了冰箱深處，直接隱形了。

但是，如果裝載食物的容器是可以拉出來的話，那麼，找食材就方便多了，即使是在深處，也不會被擋住。

所以非常建議大家購置上圖這種冰箱抽屜，透明的更好。把一些保鮮期比較短的食物如水果、蔬菜、肉類分類放好。

　　如果冰箱的容量有限，也可以額外分出一個「先吃我」的小置物籃，把即將過期的食物和醬料放進去，提醒自己最近的餐單要先解決掉這些食品。

　　比起用膠袋來保存食物，保鮮袋是一個更好的選擇。裝好後，不再像堆填區那樣膠袋擠膠袋，而是一個一個保鮮袋挨着放，冰箱的容量頓時大了。用夾子夾住保鮮袋，可以在夾子向外的一側寫上袋子裏裝着的食物，這樣一下子就能找到想要的食物。

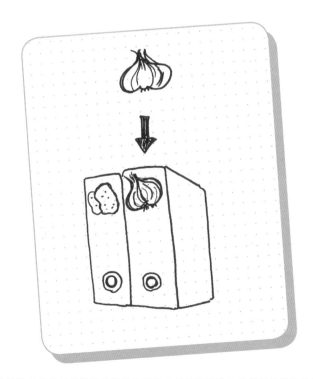

　　Q 喜歡用文件夾來裝一些可以擺放在常溫下的同類食材，如果你常常用某種或某些食材的話，這樣可以節省不少空間，而且取出食材亦非常方便美觀。

另一個比較困擾大家的就是調味料。料理台上經常擺着十幾個瓶瓶罐罐，堆在一起容易磕磕碰碰。QQ 覺得右圖這種多層且可旋轉的調味料架挺好的，適合放在牆角，想要哪種調料就可以轉過去，不用擔心打翻別的瓶子。

由於 QQ 自己不太喜歡看到一瓶一瓶的醬醋散落在桌面，所以個人更喜歡這種可以把醬料瓶藏起來的掛牆架子。直接固定在儲物櫃也是可以的。

不過也有一些比較重的醬料，或者瓶身比較大的，為了美觀，QQ 會把它們統一倒進一套的透明玻璃瓶裏，整齊碼好。

廚房的雜物很多，包括食物、飲品、廚具等。如果不科學地做好收納，不但浪費了有限的廚房空間，還會讓家居環境看起來雜亂無章。

可以利用各式瓶瓶罐罐來裝好各種烹飪必須的調味料，如果能使用同一系列的就更好，並且要在罐子上明確標記那是什麼東西。

對廚房整潔有要求的人，是不喜歡把什麼粉或什麼糖的都擺在檯面上，這時，你可以選擇把它們裝在飲料瓶中，收在櫃子裏。

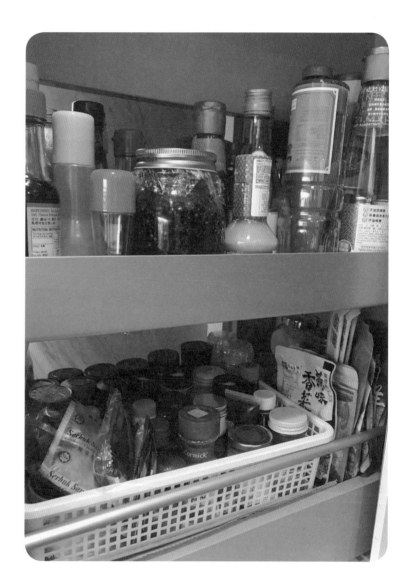

清潔的秘訣是檸檬酸

　　在睡前或出門前,先將檸檬酸浸泡在 50 度的溫水中數小時。第二天早晨,直接用牙刷或海綿沾取檸檬酸水,就可以清潔水槽及排水管,輕輕鬆鬆搞定污垢。以很環保又不費力的天然方式,輕鬆去除頑固的污垢。

冰箱收納

沒有管不好的冰箱，只有沒做好的食材管理。不要隨便浪費食材，才是真正省錢的王道。

冰箱結構大致上可分成冷藏室、冷凍庫和冰箱側架，每一區域皆具有不同的功能，不同食材也應依其種類存放在合適位置，可不是一買回來就一律往冷藏室或冷凍庫放，這才不會影響食材的保存期限。以一周保存期限為標準，當周會吃完的食物、剩菜，可擺放在冷藏室。

各類食材的大小、形狀皆不相同，所以冰箱容易看起來凌亂。

善用保鮮盒、收納盒有效分類，讓視覺保持整齊，提高空間的使用效率。此外，冰箱內的收納應以「一目了然」為原則，以免東西藏在冰箱深處不易尋找，容易發生遺忘、過期等情況。半透明、乳白色的塑料盒也很方便。

我特別怕冰箱裏特

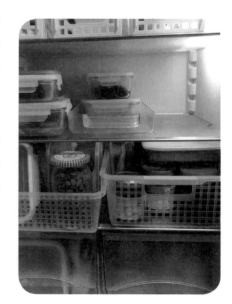

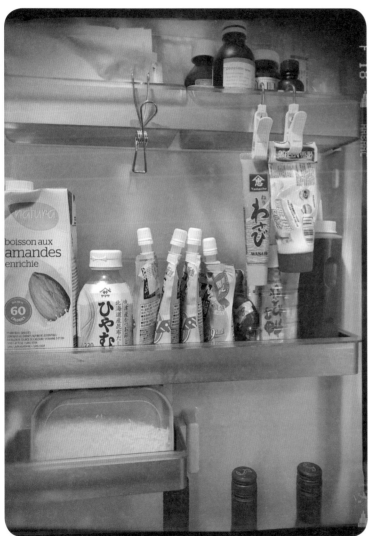

有的那股「冰箱味」。想避免冰箱產生異味，最重要的是確切做好分類工作，防止各種食物的氣味交叉感染，且須定期清理冰箱，不要讓裏面的東西堆得太滿。

至於購買食材，我建議等快沒貨了才再進貨，也應避免存放超過三個月，才能確保食物新鮮。萬一冰箱真的開始出現異味，則可用檸檬、橘子或柚子皮煮水加酒精，製成天然清潔劑，噴灑於冰箱內部再輕輕刷洗擦拭，這樣就能有效清除難聞氣味。

只要把夾子掛在冰箱的側門上，你也可以隨意且方便的取用你想要拿的調味料。

衣物收納

家裏有好幾個功能分區，相信大家使用得最多的，肯定是臥室。

這裏是陪伴每個人進入甜夢的場所。如果臥室收納混亂，絕對會影響睡眠品質和心情。

而且，女生在臥室裏會打扮，不僅要精心挑選當天的穿搭，還要化妝、搭配首飾，在凌亂中挖小東西的確困難。

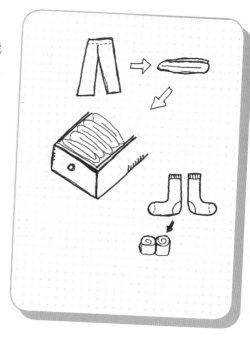

很多朋友收納衣服的時候，都喜歡用層層疊的方式，要拿最上面的那件還好，如果是拿中間或者是底部的衣服，萬一失去了平衡，整座衣服山就會倒下，然後就要一件一件重新疊了。

其實是有專門的產品來解決這種問題的，就是下圖這種拉高式衣櫃收納啦！它的運作原理和那種放文件的拉出式文件夾

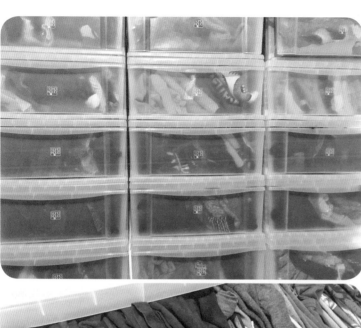

類似，想要哪件衣服，可以輕鬆的把上面的衣服抬起，然後抽出目標衣物的時候也不會和上下的衣服摩擦，完全不用擔心把好好的衣服都弄散架。

首飾收納

另外一個比較讓女生煩惱的就是瑣碎的首飾，比如耳環這種小小的飾品，要一對對地收好、排列整齊，其實需要比較大的空間。無印的收納盒，簡約得來又非常棒。

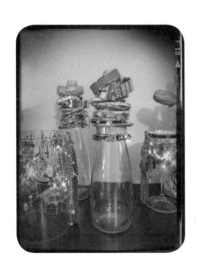

有一些舊的手鐲手鍊，可能已經不會再戴了，但其實能做成很好看的裝飾品！只需要把手鐲套着啤酒瓶，就能自己做出非常有波希米亞風的臥室裝飾。

QQ 自己會把比較粗的項鍊放在水晶容器裏,這樣透過容器看進去,顯得非常古典。不過比較細、容易打結的鍊子就不要放進去了,不然就會全部纏在一起。

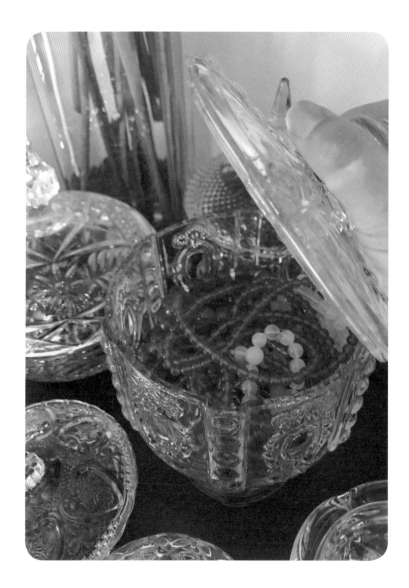

好好利用製冰器或者醬油碟，也可以有效收納大大小小、林林總總的首飾。

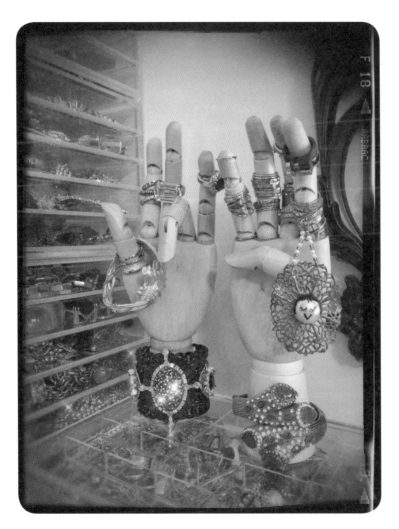

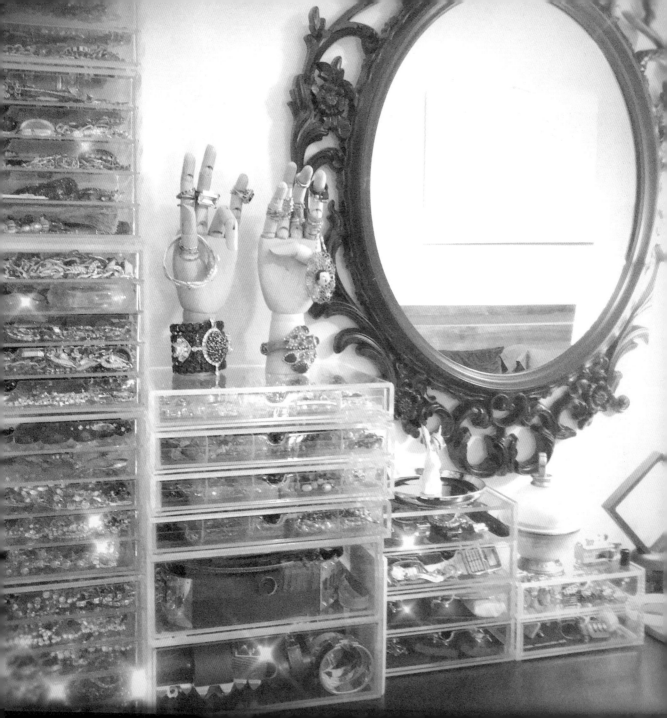

大餅包小餅，

大包包小包

大包包小包

　　包包、手袋特別多的朋友，不妨實行「大包包小包」的收納方法，例如鉑金包，通常我都會放一些質地柔軟的環保袋，又或者是手拿包，這樣便能節省許多空間。有需要的話，還可以拍照存檔在電腦裏，方便查找。如果怕壓壞手拿包的話，我也會將過季的衣服依照包包的大小，用膠袋裝好，這樣既可以防止包包變形，又能騰出更多的空間。

鞋子收納

做一個精緻的女人，首先要打造一個井井有條的家。

做一個蜈蚣足鞋控，就要好好整理家裏的鞋子。

許多女生都被滿櫃子的鞋困擾着，不知道大家有沒有同樣的經驗：買鞋子的時候，試穿覺得還不錯，可是，到第一次走在街上，便會發現鞋子磨腳，腳痛得走路像小兒麻痺就算了，更慘的是還磨出水泡來。

於是，這一雙初次上街的鞋子就這樣被「打入冷宮」。

處理這類鞋子的方法有很多種，除了可以在鞋子裏頭加上矽膠貼紙之外，還可以拿蠟燭在刮腳的地方來回摩擦。

再不行的話就乾脆拿來種花或者送人好了，千萬不要放在鞋櫃裏捨不得丟，不穿的鞋子就是佔地方，就是浪費空間。

不受寵幸的，讓你雙腳脫皮的，過時的，被打入冷宮一年的，通通跟它們說再見！做人就要瀟灑，敢買敢捨。

不穿的鞋子就像陣亡的愛情，情已逝，不再愛了，又何必留在身邊？

留下的才是真愛，留下的鞋子一定要是喜歡的，經常穿的，質量好的。所謂「貴精不貴多」，寧可省下錢買一些質量

好的高端鞋子，也不要買一大堆夜市級，遠看像郭晶晶，近看像八兩金的貨色。

鞋子收納的原則就是要歸類，休閒的要集中在一起，優雅的在一起，靴子集中在一起。

接着，建議大家可以去無印良品或者是宜家傢俬買同類型的鞋袋，這些袋子有個共通點，就是透氣，而且，可以隱約看到鞋子的 style。到旅行的時候，攜帶超級方便，收納的時候亦只要將它們掛在鈎子上就可以了。

另外，透明的鞋盒也是 Q 大力推薦的。統一容器，視覺舒服，半透明的話，找鞋容易，取放方便，而且價格又便宜，清潔起來只需一塊濕的抹布就可以了。

浴室收納

浴室最忌諱的，就是到處濕漉漉，特別是香港的天氣，春季非常潮濕。加上浴室裏面的瓶瓶罐罐也多，各種洗這洗那的，然後不時要弄個髮型，還有剃鬚刀、吹風機等電器，如果不好好整理，就很容易滋生細菌。

浴室的空間一般比較有限，不一定能擺放太多額外的落地收納家具，因此如果有掛式的話，還是以掛式最能達到收納、增大活動空間的效果。

QQ 在淘寶買了一些不用鑽牆壁的不鏽鋼置物架，用來放瓶瓶罐罐非常方便，一目了然。因為工作的關係，所以有太多保養品，很難用一些統一的瓶子來裝。只要分類得好，其實東西多也不一定會太凌亂。

書的收納

書本為患？説不定還會再看？

有統計指出：一年沒碰的東西，會再度使用的機率只有百分之一。

所以，一些一年都沒有翻過的書，又或者看了幾頁便放棄的書，什麼工具書、食譜等，真的可以捐出去。通常，一些經典的菜式我會拍照，如果有需要的話我會列印出來。一邊下廚，一邊放着黃頁般厚重的食譜已經過時了，現在，手機已經取代了食譜，一機在手，什麼食譜都能找得到。

Google 之神神通廣大，如果要留書本，就留一些有價值的。

丟棄書籍不代表丟棄知識，擁有書本也不代表擁有知識。

除非閣下收藏的書是有關於藝術或者是設計，這些書放在客廳、疊在一起當茶几也無傷大雅，但千萬不要囤積八卦雜誌或報紙！

抽書後，書往往會左右滑倒，書檔有讓空間由大變小的間隔化功能，讓書籍不再凌亂。

咖啡渣具有吸附異味的能力，是除臭的神器。以前在機艙工作的時候，如果有乘客嘔吐在地氈上，我們會將咖啡粉撒在災區上，以去除異味。又或者，如果廁所有一些便便的殘迹，我們也會將放久了的舊咖啡倒入廁所裏，過一會兒再沖廁所。

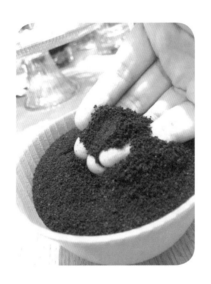

另外，可以將咖啡渣裝在漂亮的小盤子中，放在廁所裏去除異味；也可將它放入穿舊了的襪子裏，打個結，塞進鞋櫃，不但可以充當芳香劑，還能起到去濕的作用。

咖啡渣曬乾後，裝進超市可以買得到的茶包袋、破掉的乾淨絲襪或是煲魚湯的紗布袋中，放進冰箱裏，可以代替冰箱的除味劑哦！

小蘇打粉有很多種，家用的雖然價格比工業用的稍微貴一些，不過，又可以吃，又可以清潔，算是很划算。食用小蘇打粉適用於烹煮、個人清潔、美容、清洗杯碗盤等。

小蘇打粉＋75% 酒精＋檸檬皮＋幾滴洗潔精，便是超便宜的萬能清潔劑。

十二元店有很多噴水壺，自製這個清潔劑成本實在很便宜，家裏有養寵物或有小孩的朋友也不必太擔心寶貝們會長期接觸化學物品。

小蘇打粉與玉米粉以 3：1 的比例混合均勻，裝入瓶子中，便是 DIY「乾洗粉」。將「乾洗粉」撒在地氈上，等待五分鐘後，再以軟毛刷或吸塵器吸掉便可，不需要用水洗。

QQ 每天都會喝檸檬水，檸檬皮的功效可多了，除了可以除臭，還可以去腥。

柑橘類（如檸檬、橘子、柚子等）的皮富含橘皮精油，可拿來保養皮革家具、擦拭家具，也可用於清洗下列的物品：桌椅、廁所、浴缸、廚房的爐子、抽油煙機、烤箱、微波爐、洗碗槽、壁面、冰箱內部等。

如果家裏有寵物的朋友，不妨自己動手做五毛錢的清潔劑，做法非常簡單，翻後一頁就告訴你！

五毛錢清潔劑

所需材料

檸檬皮或者柚子皮　　　　　　　白醋

酒精（佔 10%）　　　　　　　　純淨水（佔 80%）

洗潔精　　　　　　　　　　　　噴瓶

如何做？

1. 把檸檬皮或者柚子皮切碎，放到噴瓶裏。

2. 先預算整瓶清潔劑的總量，酒精佔10%，推薦使用台灣菸酒的95度優質酒精。把適當份量的酒精倒入噴瓶中。

3. 取用一般市售的洗潔精5滴，加到噴瓶裏。

4. 量度一湯匙的白醋，倒進瓶內。

5. 純淨水佔整瓶清潔劑的80%，可以使用一般的過濾水或蒸餾水。

6. 只要將所有材料都放到噴瓶中，靜置一天便可使用。

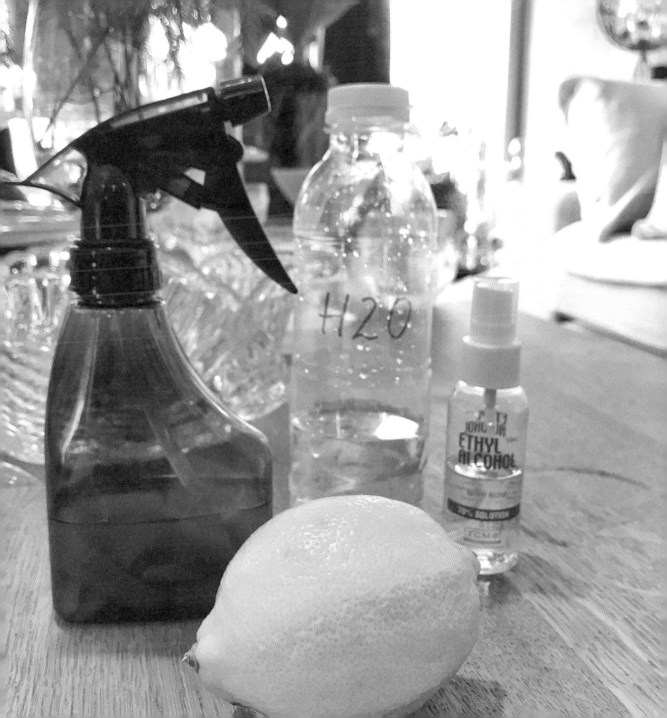

關於收納的心得

收納可以反映出一個人的修養和內在美。

小到整理皮包裏面的東西，大至整理溫馨的家，收納其實不難。難，是因為懶。

大家只要掌握收納的一些基本原則，打造屬於自己的收納系統就會 like a piece of cake（很容易）。

每個房間，每個空間，每個角落，每一個櫃子，每個抽屜都有它的功能。屬於廚房的東西，就將它放在廚房裏，或者是方便使用的地方。

老實說，QQ 的東西真的有很多，租來的房子我並沒有添置很多櫃子，反而我將房間當作一個大衣櫥，另一個房間全部放文具、廠商送的保養品和收藏的玩具。有時候，我覺得太多大小不一的櫃子限制了收納的彈性，所以我反而喜歡買統一款式的收納盒。十二元店的半透明鞋盒是我的大愛，化妝品、口紅、食物、娃娃、文具、玩具……分門別類都一目了然，而且，不夠的還可以再回去買，不怕沒貨。

市面上，五顏六色的收納盒我都不會碰，這些形狀不一、大小不一、顏色不一的盒子只會讓空間看起來更雜亂。

容易看起來雜亂的東西、不是經常使用的工具、長得不漂亮的物品，我會將它們統統藏起來，可以擺出來的東西，都是

我覺得可以冒充精品的。所以，雖然我家東西很多，可是不會
讓人有置身於垃圾堆填區的感覺。

　　以前，我很喜歡收集名牌盒子，鞋盒、包包盒、糖果盒、
禮品盒，總覺得廠商花了那麼多錢在包裝上，那些包裝盒子起
碼也值一點錢吧，丟了又實在太可惜。可是，後來我發現這些
五顏六色、大小不一的盒子會讓我的家看起來很像超市。這才
發現，只有統一的外觀，統一的收納容器才會讓使用更方便。

　　一直覺得名牌鞋子的鞋盒設計很不個性化，想想看，翻蓋式的盒子像層層疊出一座巴黎鐵塔，當你需要拿鞋子的時候，閣下的性命變得岌岌可危，隨時都有可能被倒下來的盒子砸死。

　　所以，自從變成淘寶精之後，就在網上買了一大堆米色、半透明的前置開關鞋盒，無論鞋盒塑膠塔有多高，也完全不影響拿鞋子。

　　大家有沒有發現，當你逛無印良品的時候，會覺得很舒服？大家又有沒有發現，無印良品的產品要不是單一的顏色，就是不會有太多花紋？

　　要不就限制家裏的東西數量，要不就減少東西的顏色種類，簡約是收納的王道。

　　浴室是女生打扮的基地，所以清潔衛生很重要，很重要，很重要！（重要的事情要重複很多遍！）

　　頭髮和霉菌，都是浴室的大忌！

　　有潔癖和強迫症的我，無法在髒亂的浴室化妝。由於許多廠商都有送產品給我用，所以東西多得有點像連卡佛或莎莎。浴室的收納我有分區域：浴缸是神聖的，不能有太多雜物，只能放蠟燭精油和我最愛的祖馬龍。馬桶的和洗手間的清潔用品

我會分開放，洗廁所的清潔劑和漂白水，我是絕對不會讓它們站在馬桶的隔壁。清潔產品（如卸妝油、洗臉乳……）我會集中在一起，面膜系列的東西我也會放在另外一個區域。只要分類做得好，收納盒管理起來也很方便。

大家記得收納的容器一定要統一形狀，顏色、材質（最好是透明或半透明，心中要有無印良品！），所以買收納盒的時候千萬不要小氣，説什麼先買兩個，以後不夠再買。以我的經驗，一次買五十個一樣的收納盒一定沒錯。

買收納盒時最好買方形的，方形的摺疊起來比較方便，也會省空間。玩具房是用來當儲物室的，平常不會開放，所以盒子都是以實用為主就好。但如果是放在客廳的話，就不要用十二元店的那些塑膠鞋盒了。

雖然我沒有小孩，也不打算有小孩，可是，看到那些被朋友們寵壞的小孩，我很有衝動想要教他們的小孩。

現在很多家庭都有幫傭，許多家務都交了給傭人姐姐做。我看過有些小朋友甚至連整理書包也要別人代勞。這樣的小孩子根本不知道什麼叫做家務，我很擔心他們將來的自理能力能有多強。無論家裏有沒有經濟能力，我覺得做家務是訓練小孩有承擔的一個必須活動。

小時不整齊，長大很麻煩。

吾舍
宅急變

作者：陳莉敏

出版經理：林瑞芳

責任編輯：蔡靜賢

封面及美術設計：YU Cheung

圖片及插畫：陳莉敏

出版：明窗出版社

發行：明報出版社有限公司

香港柴灣嘉業街18 號

明報工業中心A 座15 樓

電 話：2595 3215

傳 真：2898 2646

網 址：http://books.mingpao.com/

電 子 郵 箱：mpp@mingpao.com

版 次：二〇一八年七月初版

I S B N：978-988-8445-84-4

承 印：美雅印刷製本有限公司